いちょうの実

宮沢賢治・作
及川賢治・絵

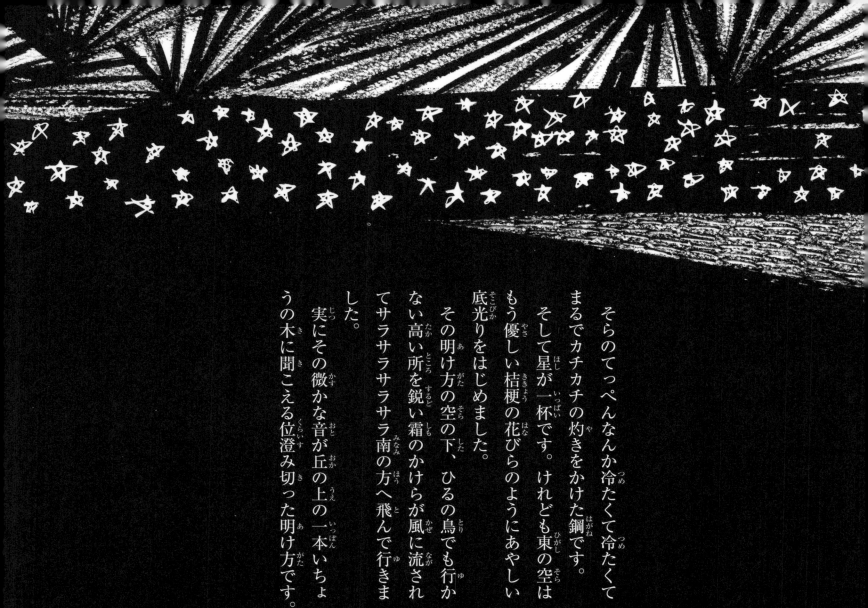

そらのてっぺんなんか冷たくて冷たくてまるでカチカチの灼きをかけた鋼です。そして星が一杯です。けれども東の空はもう優しい桔梗の花びらのようにあやしい底光りをはじめました。
その明け方の空の下、ひるの鳥でも行かない高い所を鋭い霜のかけらが風に流されてサラサラサラサラ南の方へ飛んで行きました。
実にその微かな音が丘の上の一本いちょうの木に聞こえる位澄み切った明け方です。

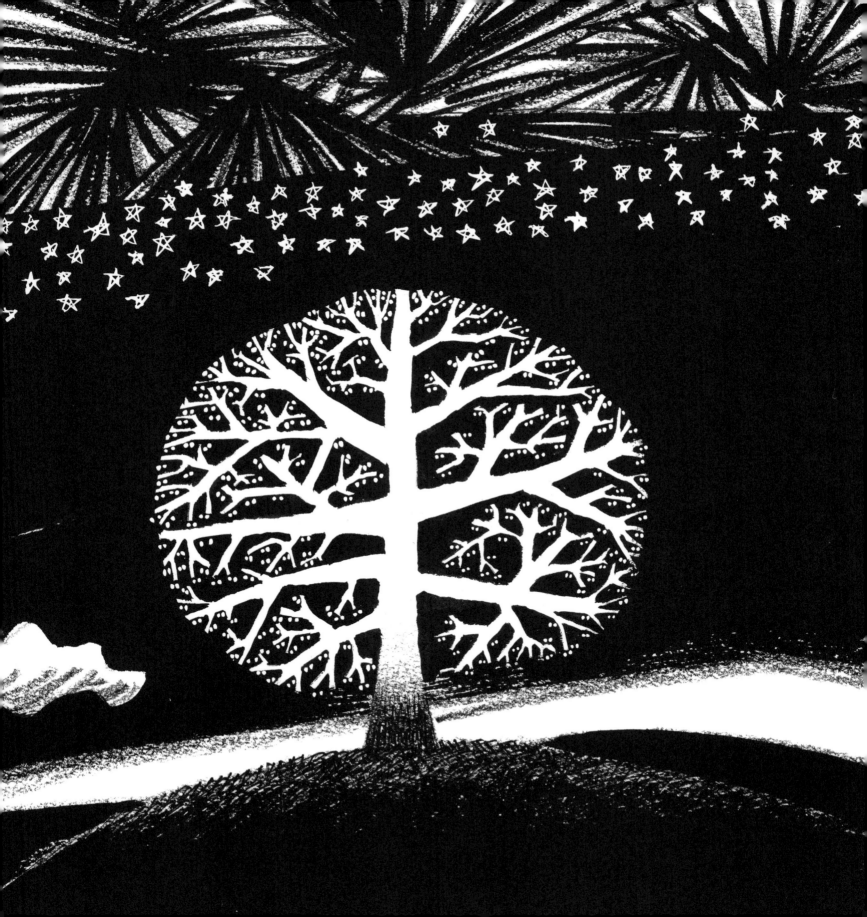

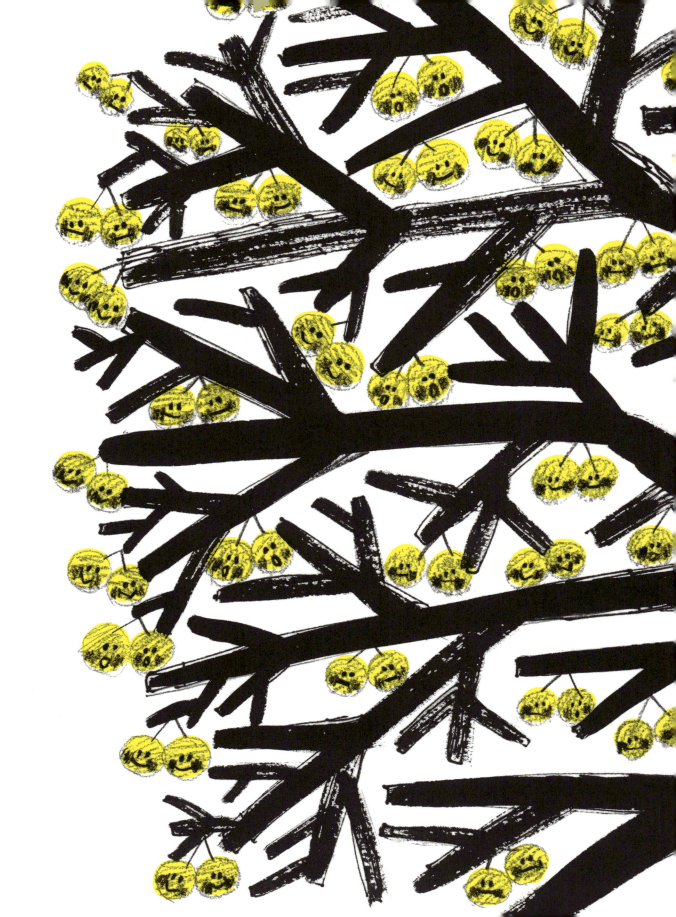

いちょうの実はみんな一度に目をさましました。そしてドキッとしたのです。今日こそはたしかに旅立ちの日でした。みんなも前からそう思っていましたし、昨日の夕方やって来た二羽の烏もそう云いました。

「僕なんか落ちる途中で眼がまわらないだろうか。」
「よく目をつぶって行けばいいさ。」も一つが答えました。
「そうだ。忘れていた。僕水筒に水をつめて置くんだった。」一つの実が云いました。

「僕はね、水筒の外に薄荷水を用意したよ。少しやろうか。旅へ出てあんまり心持ちの悪い時は一寸飲むといっておっかさんが云ったぜ。」
「なぜおっかさんは僕へは呉れないんだろう。」
「だから、僕あげるよ。お母さんを悪く思っちゃすまないよ。」

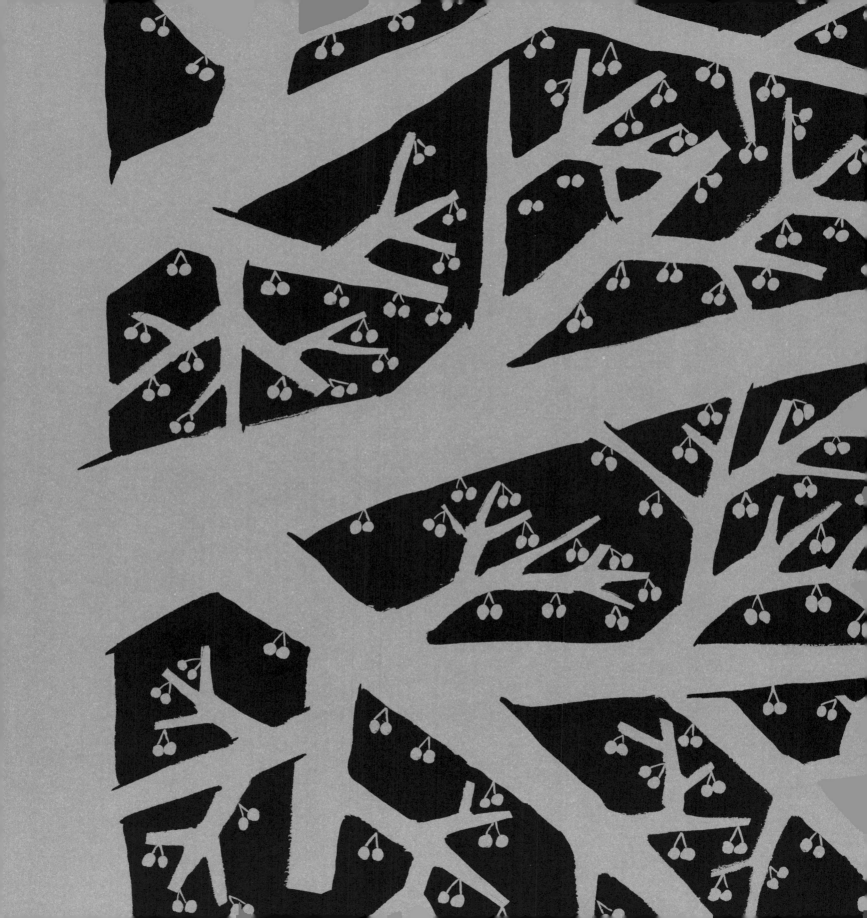

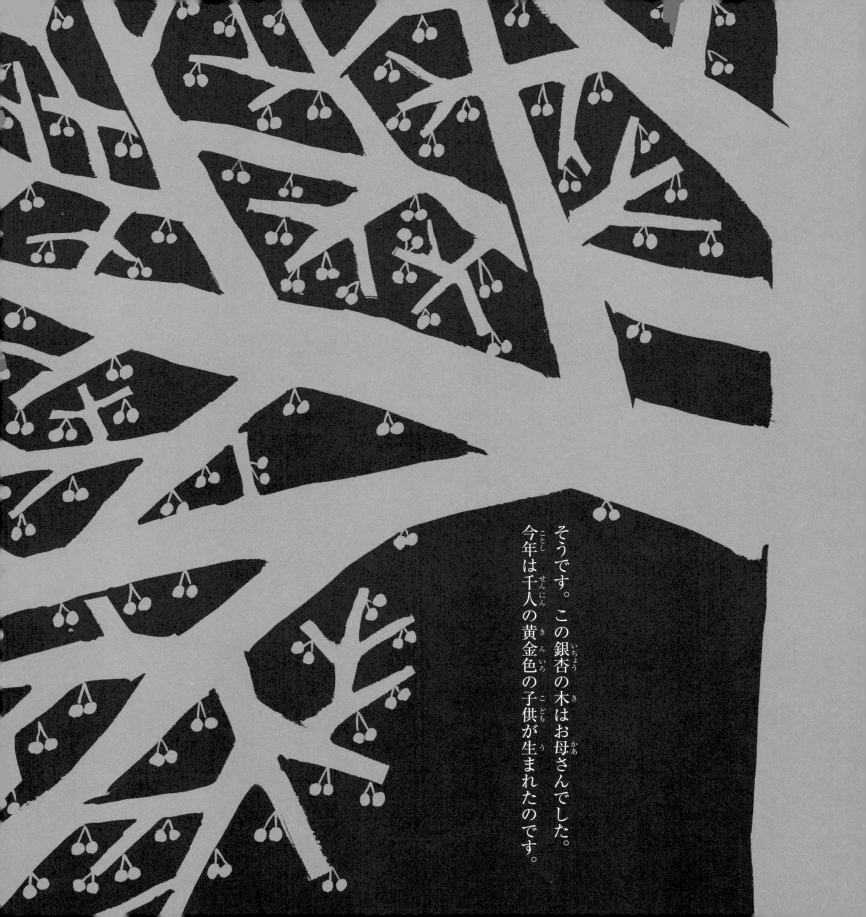

そうです。この銀杏の木はお母さんでした。今年は千人の黄金色の子供が生まれたのです。

そして今日こそ子供らがみんな一緒に旅に発つのです。お母さんはそれをあんまり悲しんで扇形の黄金の髪の毛を昨日までにみんな落としてしまいました。

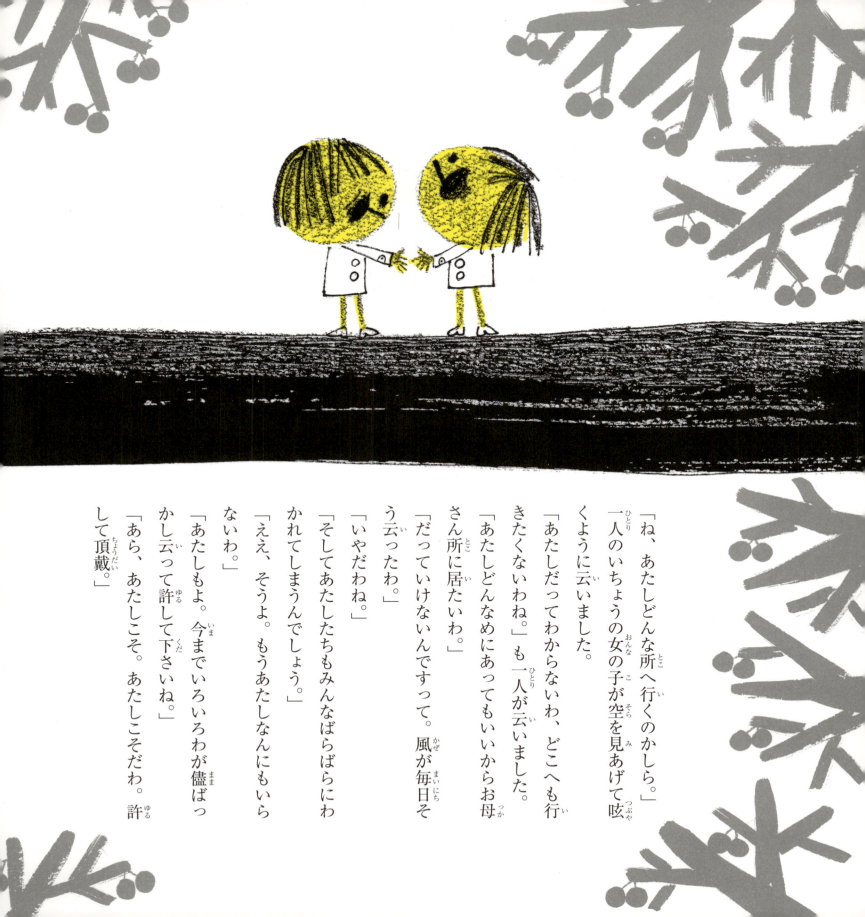

「ね、あたしどんな所へ行くのかしら。」一人のいちょうの女の子が空を見あげて呟くように云いました。
「あたしだってわからないわ、どこへも行きたくないわね。」も一人が云いました。
「あたしどんなめにあってもいいからお母さん所に居たいわ。」
「だっていけないんですって。風が毎日そう云ったわ。」
「いやだわね。」
「そしてあたしたちもみんなばらばらにわかれてしまうんでしょう。」
「ええ、そうよ。もうあたしなんにもいらないわ。」
「あたしもよ。今までいろいろわが儘ばっかし云って許して下さいね。」
「あら、あたしこそ。あたしこそだわ。許して頂戴。」

東の空の桔梗の花びらはもういつかしぼんだように力なくなり、朝の白光りがあらわれはじめました。星が一つずつ消えて行きます。

木の一番一番高い処に居た二人のいちょうの男の子が云いました。

「そら、もう明るくなったぞ。嬉しいなあ。僕はきっと黄金色のお星さまになるんだよ。」

「僕もなるよ。きっとここから落ちればすぐ北風が空へ連れてって呉れるだろうね。」

「僕は北風じゃないと思うんだよ。北風は親切じゃないんだよ。僕はきっと烏さんだろうと思うね。」

「そうだ。きっと烏さんだ。烏さんは偉いんだよ。ここから遠くてまるで見えなくなるまで一息に飛んで行くんだからね。頼んだら僕ら二人位きっと一遍に青ぞら迄連れて行って呉れるぜ。」

「頼んで見ようか。早く来るといいな。」

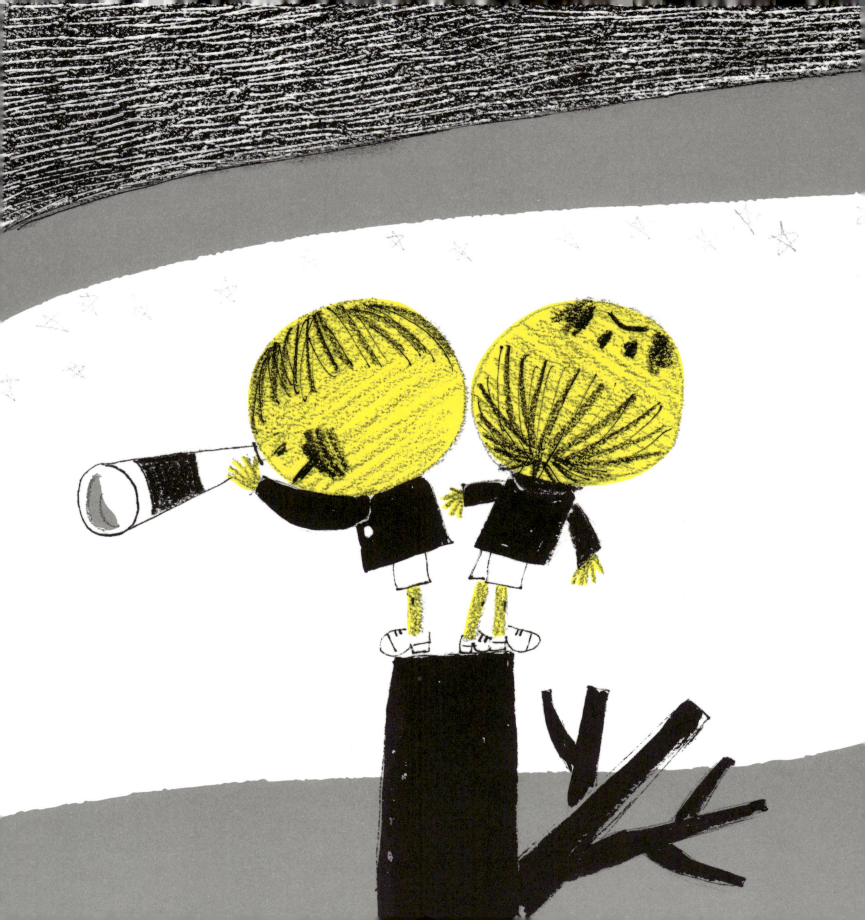

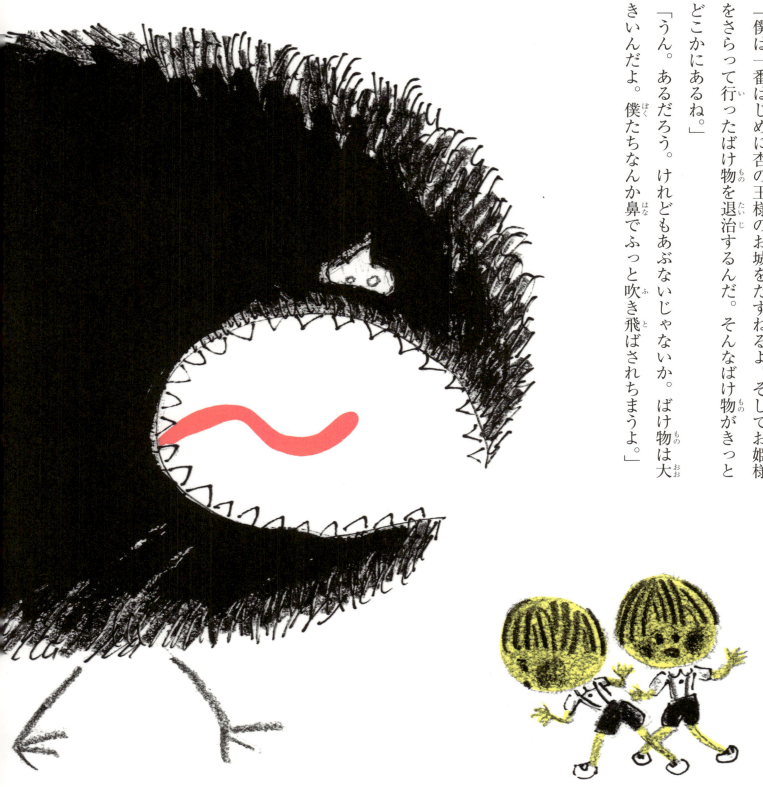

その少し下でもう二人が云いました。
「僕は一番はじめに杏の王様のお城をたずねるよ。そしてお姫様をさらって行ったばけ物を退治するんだ。そんなばけ物がきっとどこかにあるね。」
「うん。あるだろう。けれどもあぶないじゃないか。ばけ物は大きいんだよ。僕たちなんか鼻でふっと吹き飛ばされちまうよ。」

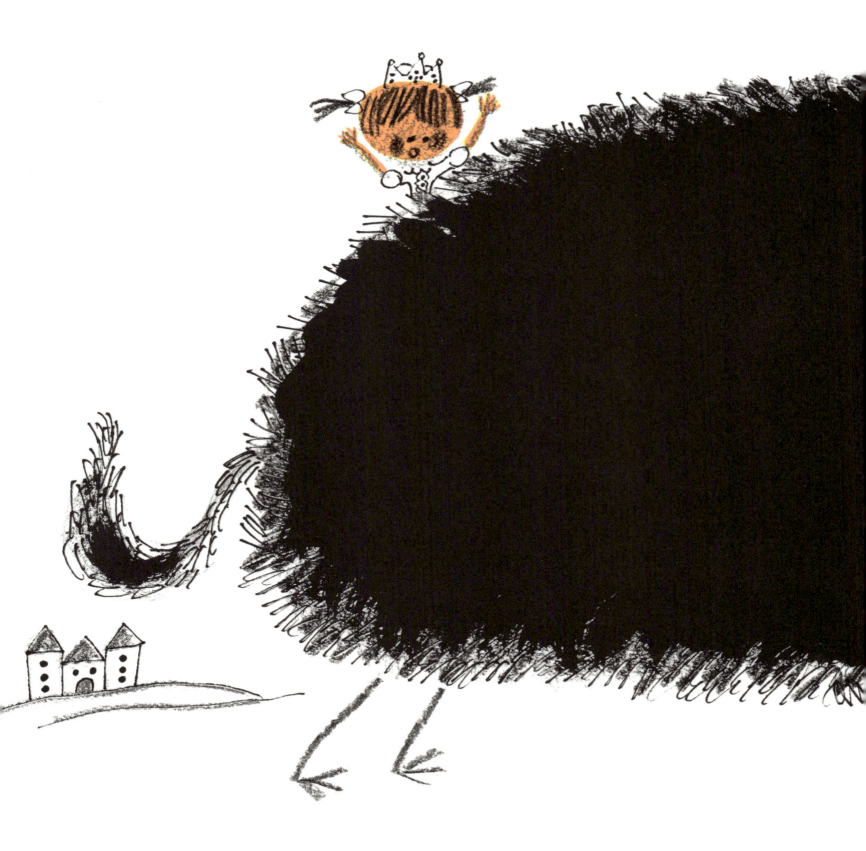

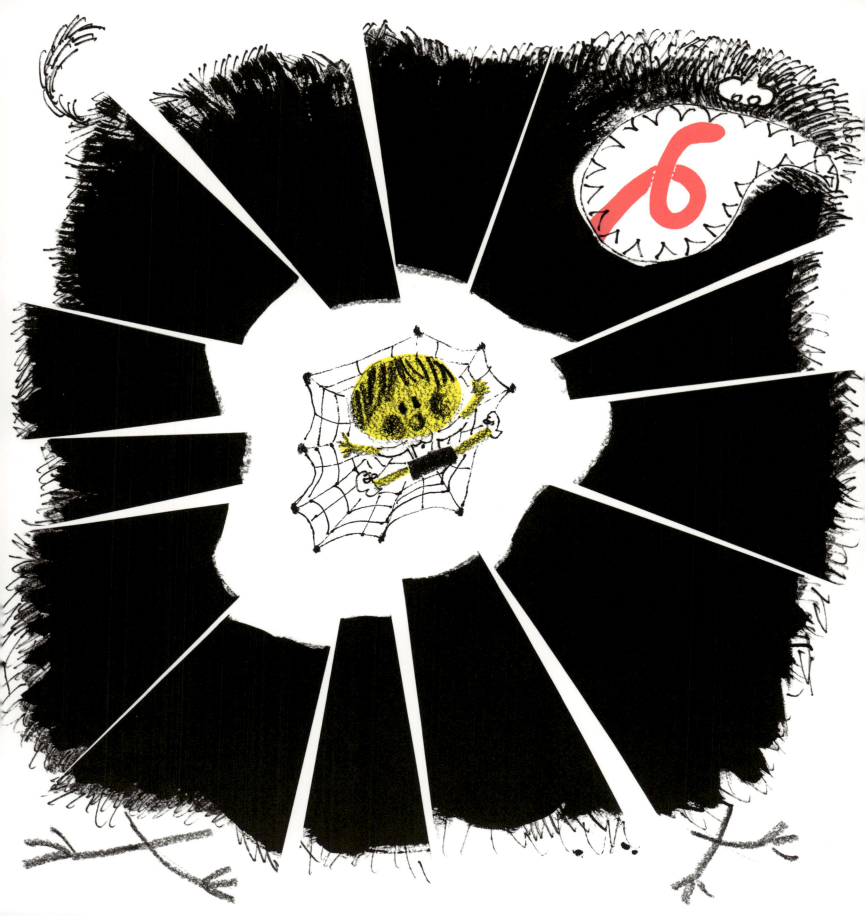

「僕ね、いいもの持ってるんだよ。だから大丈夫さ。見せようか。そら、ね。」
「これお母さんの髪でこさえた網じゃないの。」
「そうだよ。お母さんが下すったんだよ。何か恐ろしいことのあったときは此の中にかくれるんだって。僕ね、この網をふところに入れてばけ物に行ってね。もしもし。今日は、僕を呑めますか呑めないでしょう。とこう云うんだよ。ばけ物は怒ってすぐ呑むだろう。僕はその時ばけ物の胃袋の中でこの網を出してね、すっかり被っちまうんだ。それからおなか中をめっちゃめちゃにこわしちまうんだよ。そら、ばけ物はチブスになって死ぬだろう。そこで僕は出て来て杏のお姫様を連れてお城に帰るんだ。そしてお姫様を貰うんだよ。」
「本統にいいね、そんならその時僕はお客様になって行ってもいいだろう。」
「いいともさ。僕、国を半分わけてあげるよ。それからお母さんへは毎日お菓子やなんか沢山あげるんだ。」

星がすっかり消えました。東のそらは白く燃えているようです。木が俄かにざわざわしました。もう出発に間もないのです。

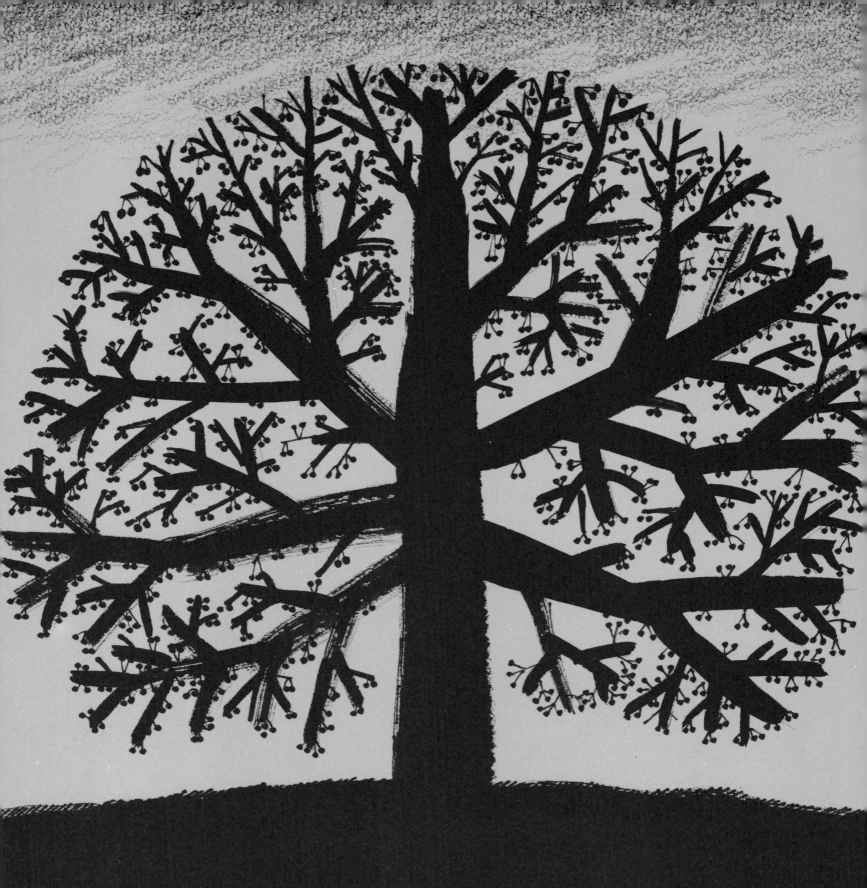

「僕、靴が小さいや。面倒くさい。はだしで行こう。」
「そんなら僕のと替えよう。僕のは少し大きいんだよ。」

「替えよう。あ、丁度いいぜ。ありがとう。」

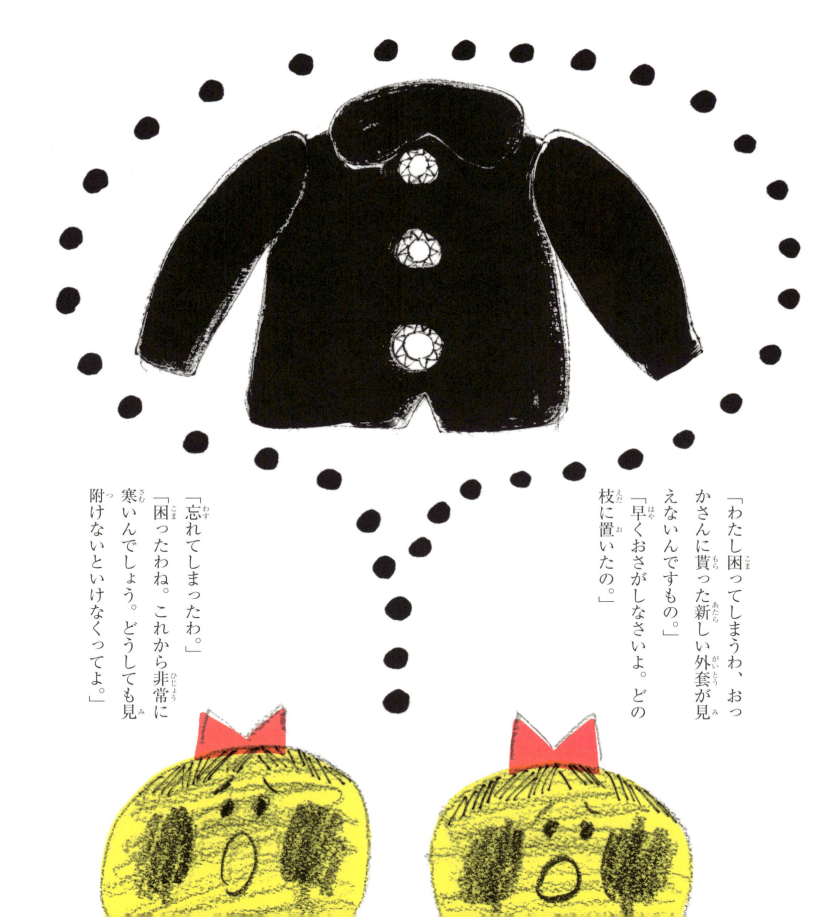

「わたし困ってしまうわ、おっかさんに貰った新しい外套が見えないんですもの。」
「早くおさがしなさいよ。どの枝に置いたの。」
「忘れてしまったわ。」
「困ったわね。これから非常に寒いんでしょう。どうしても見附けないといけなくってよ。」

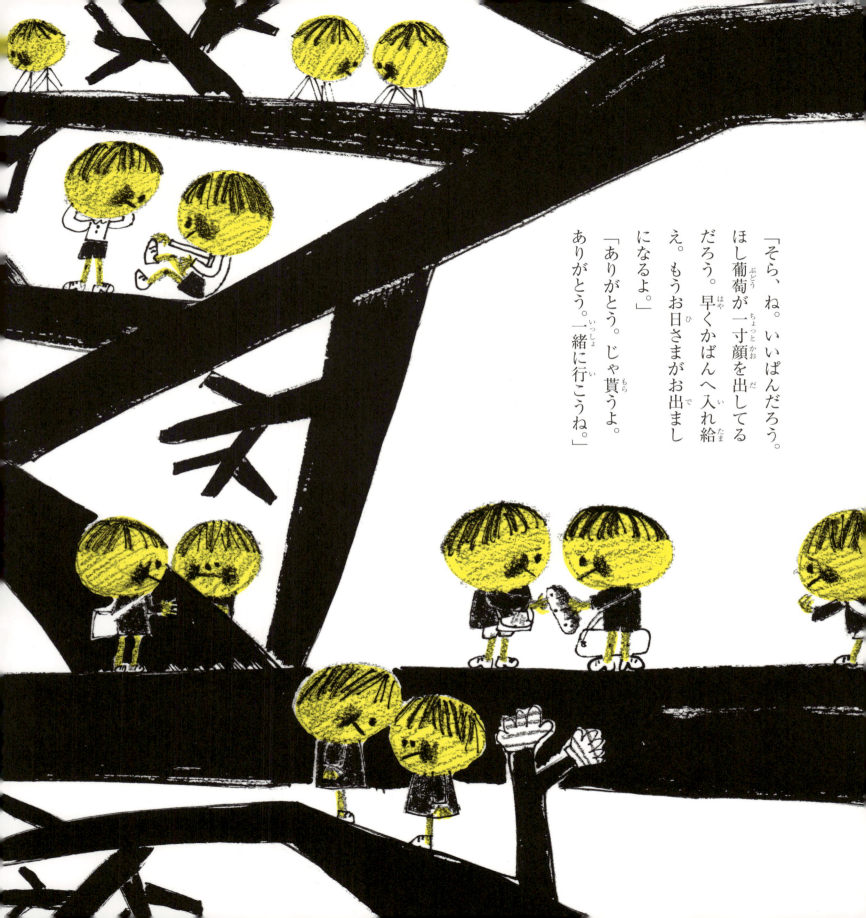

「そら、ね。いいぱんだろう。ほし葡萄が一寸顔を出してるだろう。早くかばんへ入れ給え。もうお日さまがお出ましになるよ。」
「ありがとう。じゃ貰うよ。ありがとう。一緒に行こうね。」

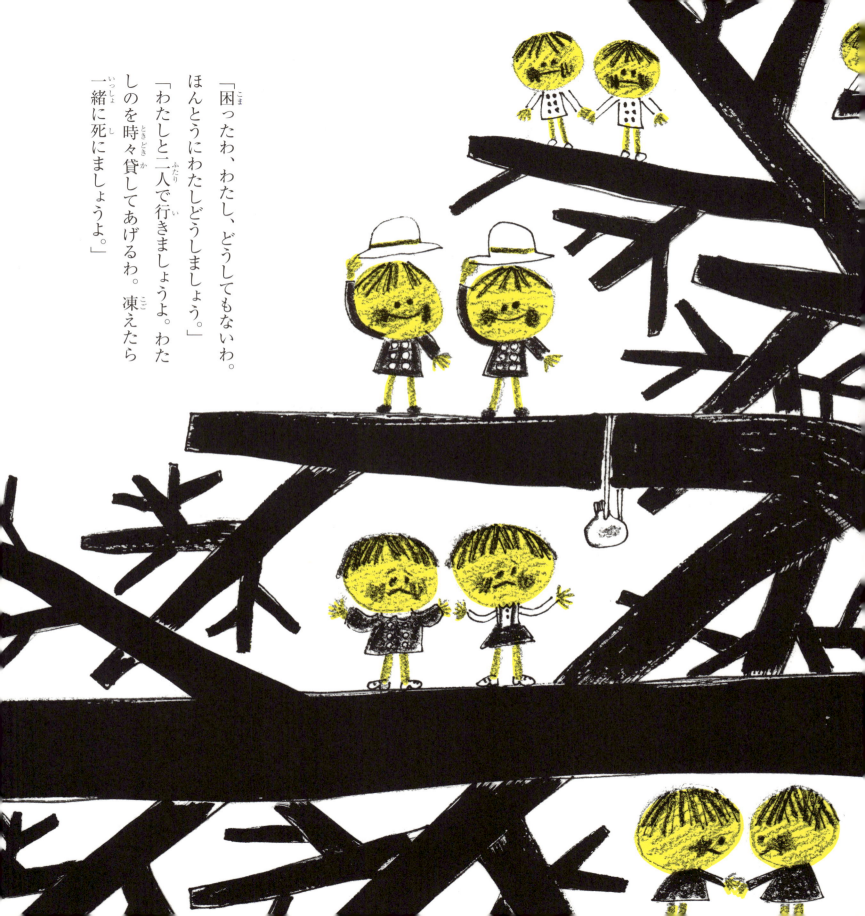

「困ったわ、わたし、どうしてもないわ。ほんとうにわたしどうしましょう。」
「わたしと二人で行きましょうよ。わたしのを時々貸してあげるわ。凍えたら一緒に死にましょうよ。」

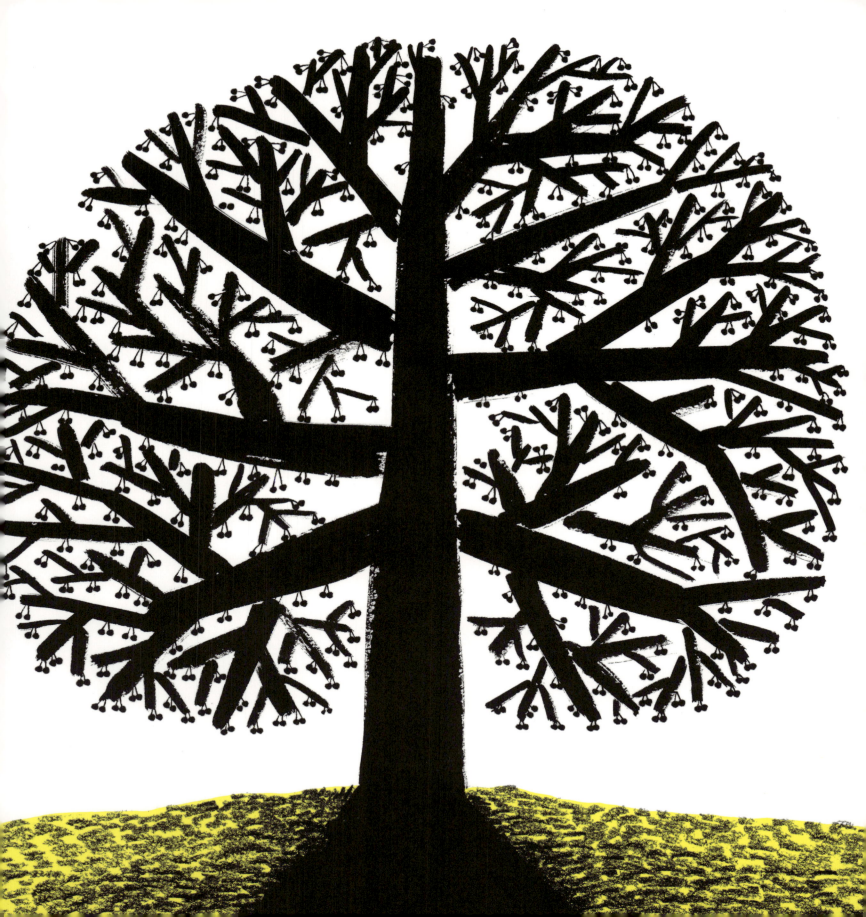

東の空が白く燃え、ユラリユラリと揺れはじめました。おっかさんの木はまるで死んだようになってじっと立っています。

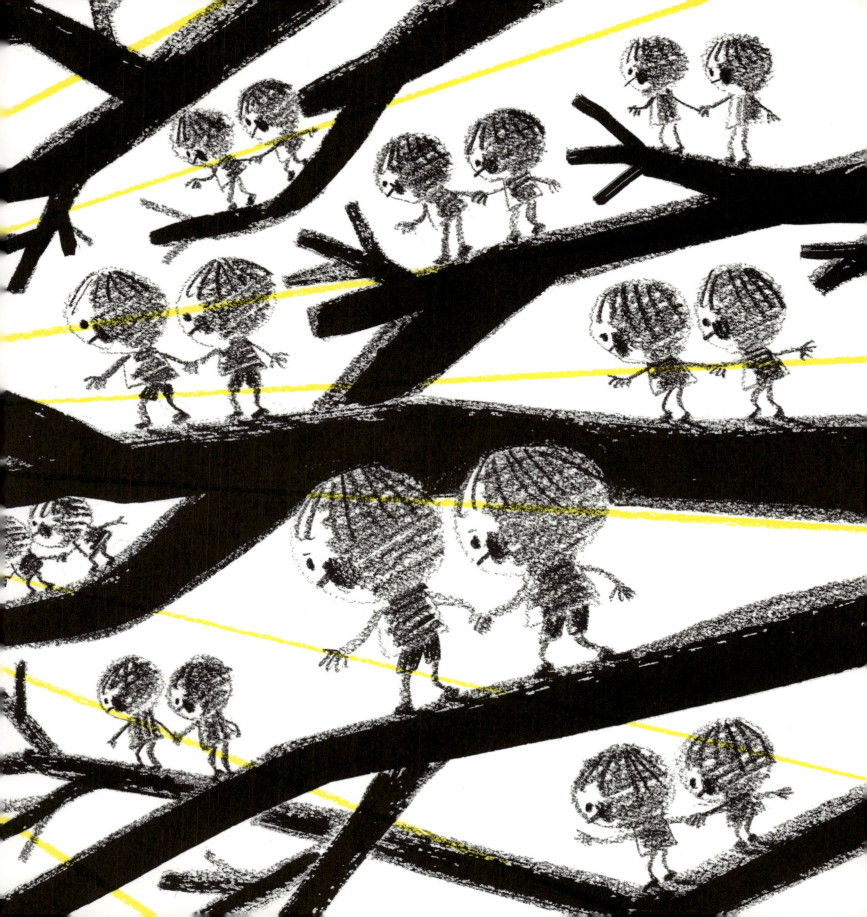

突然光の束が黄金の矢のように一度に飛んで来ました。子供らはまるで飛びあがる位　輝きました。
北から氷のように冷たい透きとおった風がゴーッと吹いて来ました。
「さよなら、おっかさん。」「さよなら、おっかさん。」子供らはみんな一度に雨のように枝から飛び下りました。

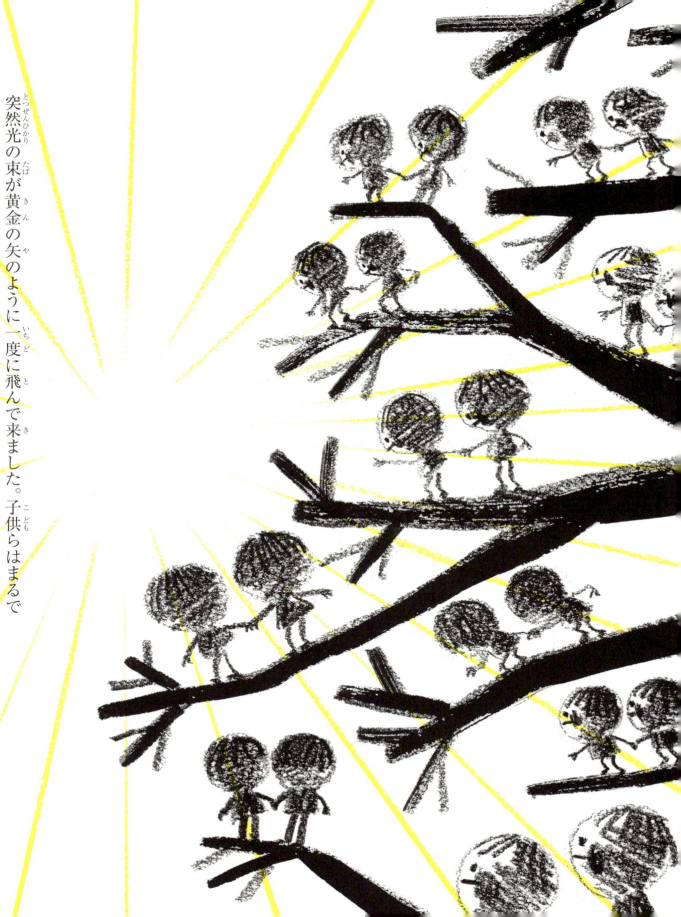

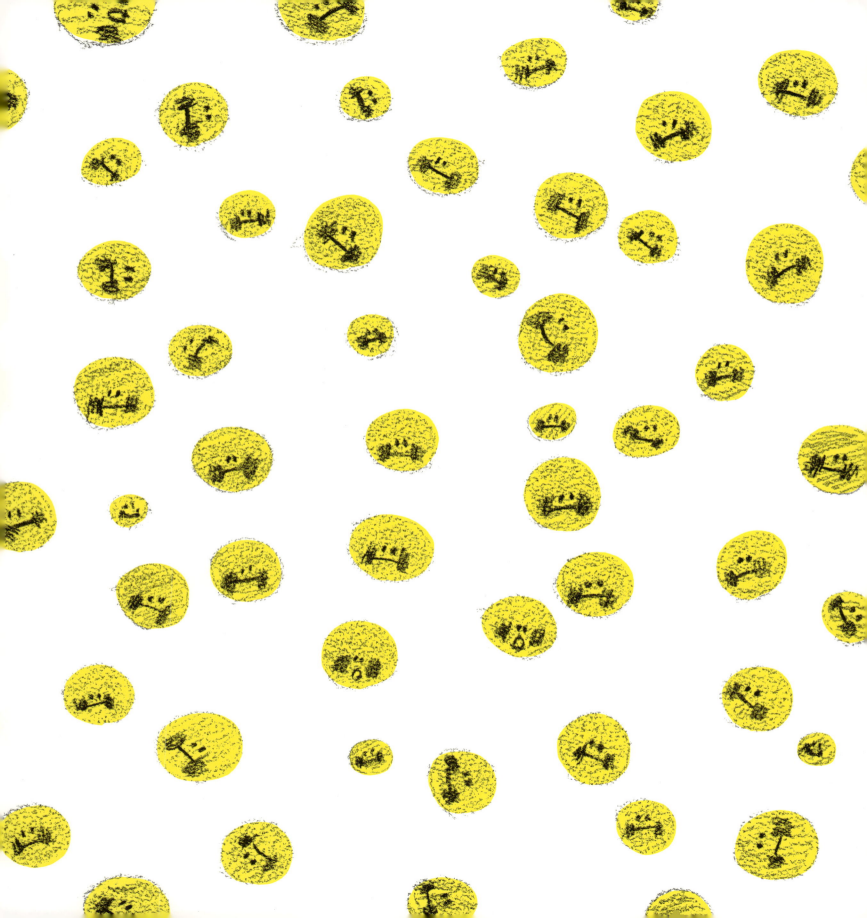

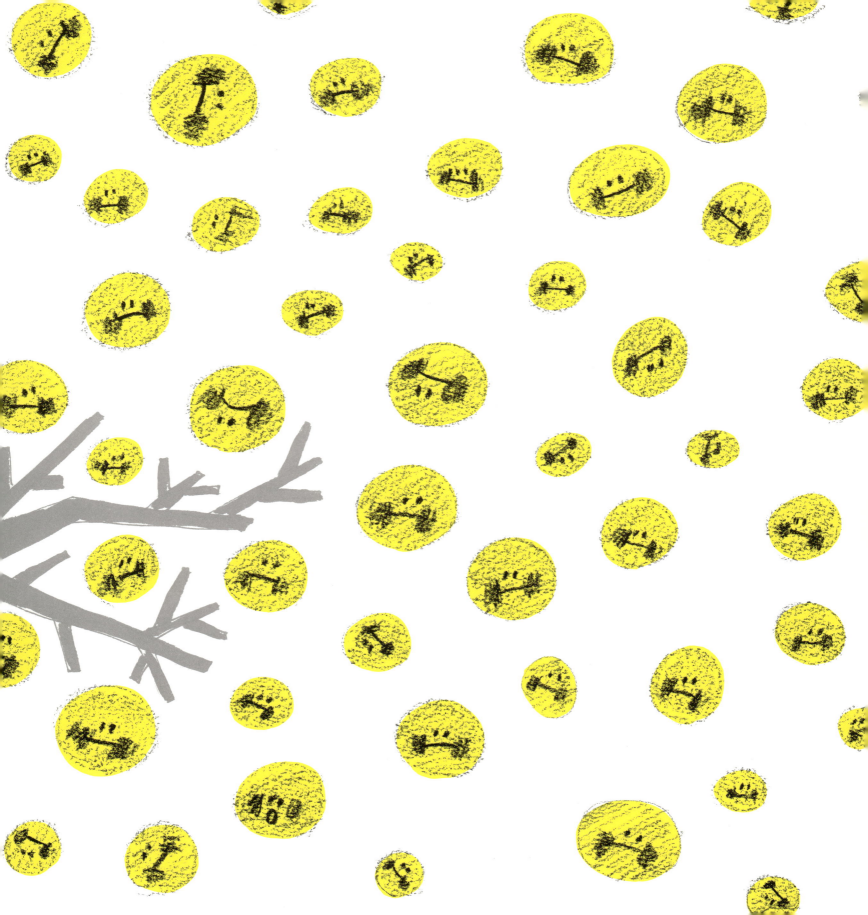

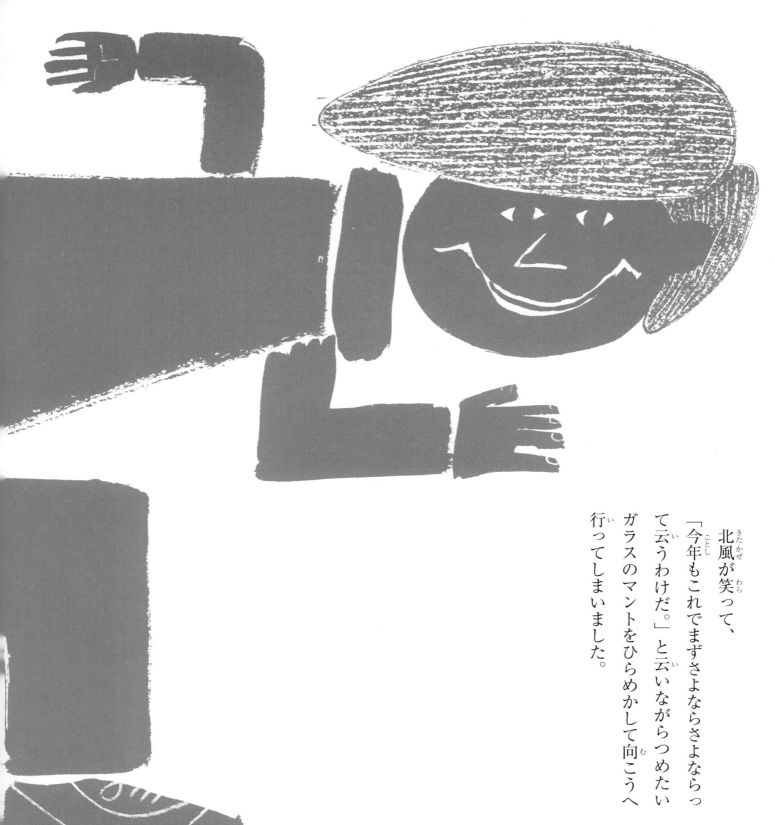

北風が笑って、「今年もこれでまずさよならさよならって云うわけだ。」と云いながらつめたいガラスのマントをひらめかして向こうへ行ってしまいました。

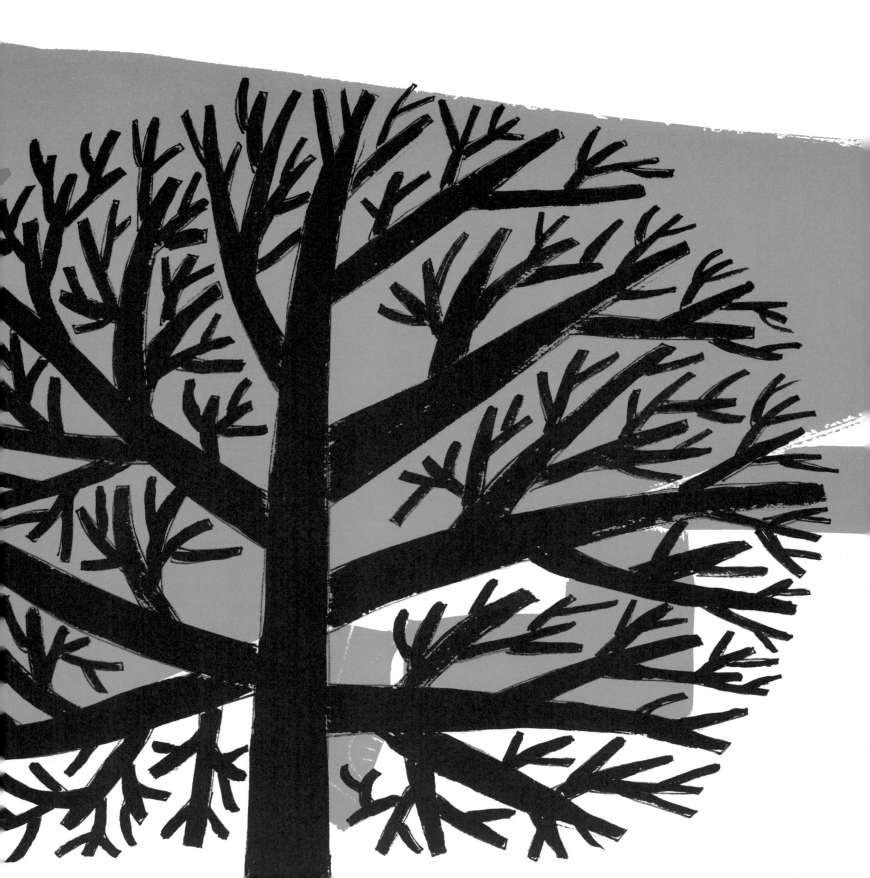

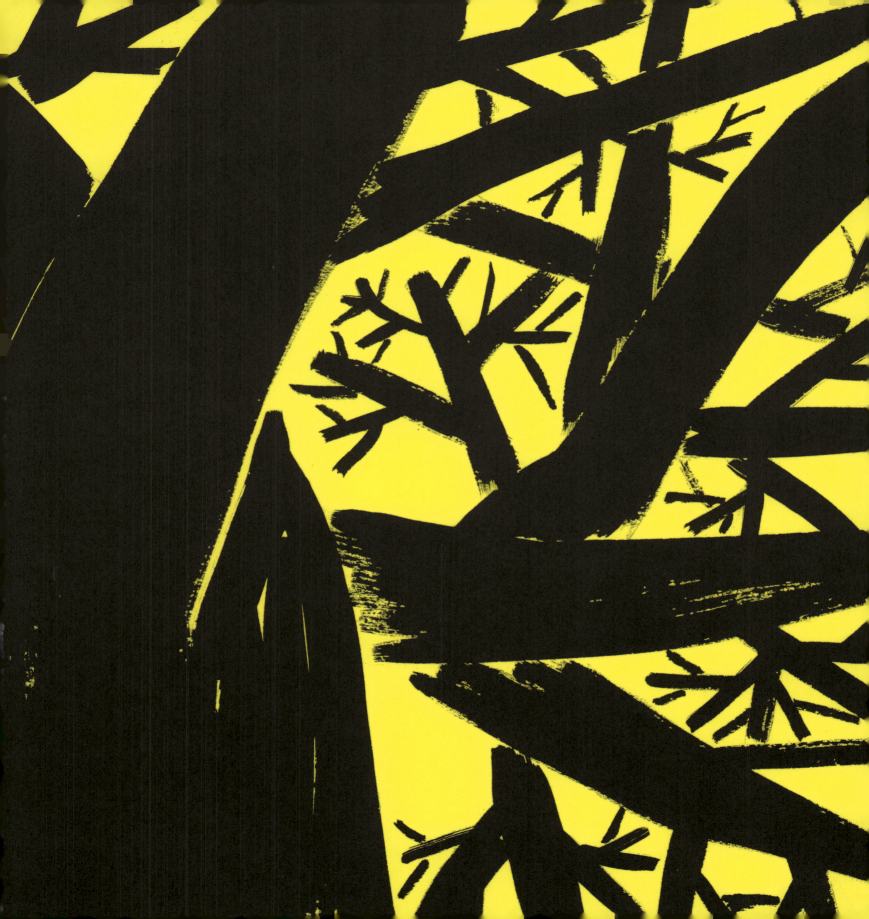

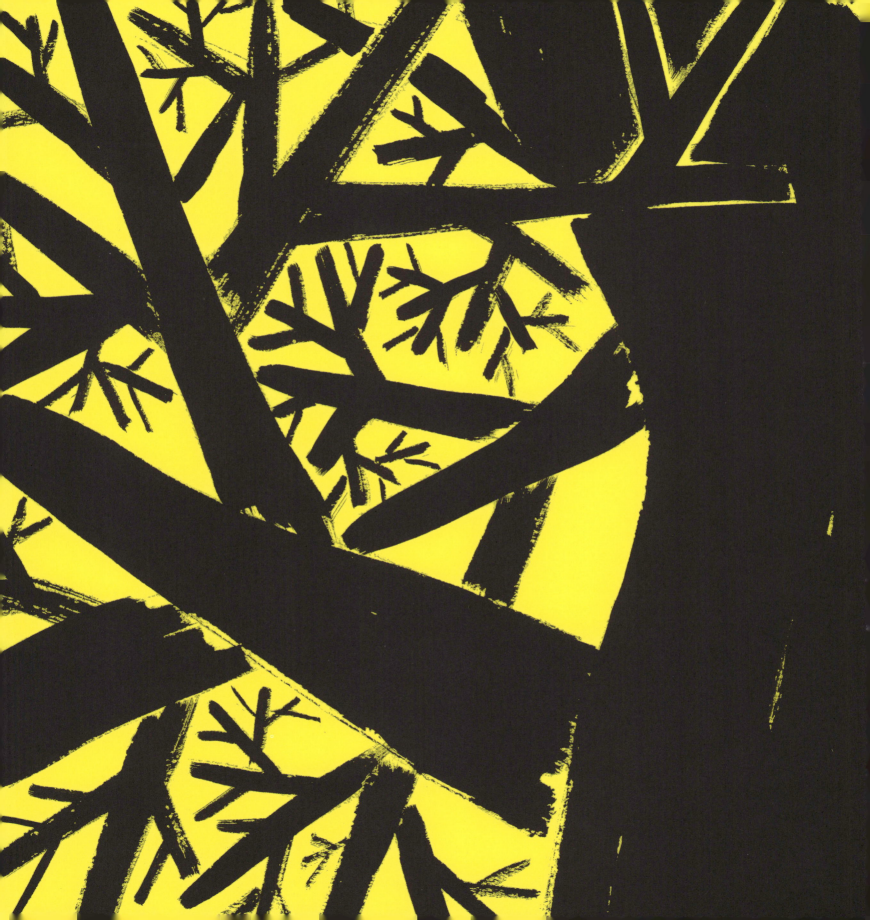

お日様（ひさま）は燃（も）える宝石（ほうせき）のように東（ひがし）の空（そら）にかかり、あらんかぎりのかがやきを悲（かな）しむ母親（ははおや）の木（き）と旅（たび）に出（で）た子供（こども）らとに投（な）げておやりなさいました。

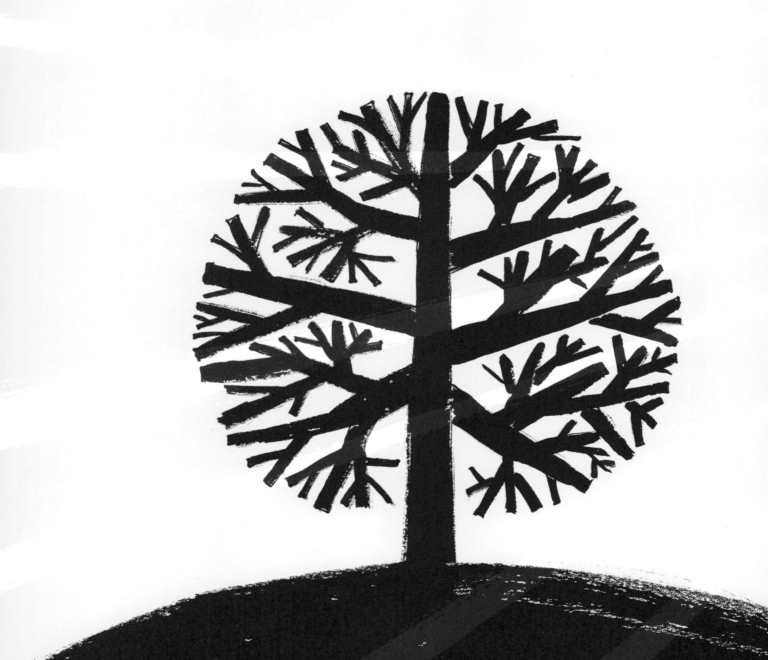

● 本文について

本書は『新校本 宮沢賢治全集』（筑摩書房）を底本としております。
なお原文の旧字・旧仮名、および送り仮名に関しては、原則として現代の表記を使用しています。文中の句読点、漢字・仮名の統一および不統一は、原則として原文に従いましたが、読みやすさを考慮して、読点を足した箇所があります。

言葉の説明

[いちょう]……銀杏（いちょう）の木には雌雄（しゆう／メス とオス という意味）がある。実ができるのはメスの株だけ。この作品のなかでは「おっかさん」と呼ばれている。

[桔梗の花びら]……青紫（あおむらさき）色の花びらを、明け方の空の色にみたてた表現。

[薄荷水]……薄荷（はっか／ミント）油を水で溶いた飲み物。気つけ薬にもなるが、におい消しにもなるので、ギンナン（いちょうの実）のくさみへの、賢治の気づかいかもしれない。

[心持ち]……きもち

[扇形の黄金の髪の毛]……黄色に変色したいちょうの葉っぱのこと。

[チブス]……腸チフス。高い熱が出る伝染病。ちなみにギンナン（いちょうの実）は青酸をふくんでいて、生で食べると下痢をする。

[外套]……オーバーコート

絵・及川賢治

1975年、千葉県生まれ。多摩美術大学グラフィックデザイン科卒。会社員を経てイラストレーターに。高校時代の同級生、竹内繭子と共に、100%ORANGEとして活動を開始。絵本、イラストレーション、デザイン、漫画、広告、CDアルバムの挿画、アニメーション制作など幅広く活動中。2008年に『よしおくんがぎゅうにゅうをこぼしてしまったおはなし』(岩崎書店)で日本絵本賞大賞を受賞。イラストレーションの主な作品に『新潮文庫 Yonda?』(新潮社)。絵本に『ぶぅさんのブー』『パンのミミたろう』(共に福音館書店)、『いっこさんこ』『まるさんかくぞう』(共に文渓堂)などがあり、その他に『思いつき大百科辞典』(学研)、『ひとりごと絵本』(リトルモア)、漫画に『SUNAO SUNAO』(平凡社)がある。絵を担当した作品に『ことばあそび教室』(中川ひろたか/作 のら書店)、『おばあちゃんのわすれもの』(森山京/作 のら書店)、『まちがいまちにようこそ』(斉藤倫・うきまる/作 小峰書店)などがある。

いちょうの実

作／宮沢賢治　絵／及川賢治
発行者／木村皓一　発行所／三起商行株式会社
〒581-8505 大阪府八尾市若林町1-76-2
電話 0120-645-605
ルビ監修／天沢退二郎　編集／松田素子 (編集協力／永山綾)
デザイン／タカハシデザイン室　印刷・製本／丸山印刷株式会社
発行日／初版第1刷2008年10月17日
　　　　第2刷2020年3月4日

落丁本・乱丁本はお取り替えいたします。
40p 26cm×25cm
Printed in Japan ISBN978-4-89588-119-7 C8793
©2008 KENJI OIKAWA